돌에 그리는 말씀

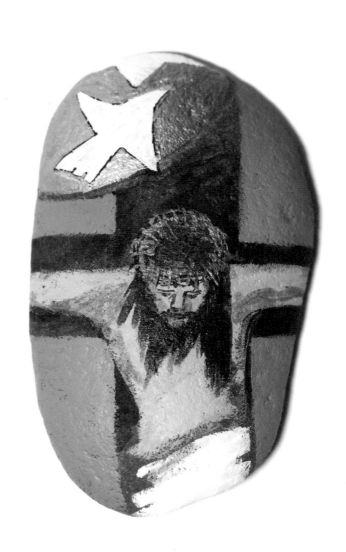

돌 위에 그리다

합강엔 고운 돌이 많다. 집 주위엔 거친 돌이 많다.
매일 매일 아침부터 저녁까지 포크레인이 합강돌을 파서 어디로 나른다.
두 해 전만 해도 나는 합강가로 내려가 예쁜 돌을 주워다 그림을 그렸다.
따뜻해지면 또 주울 수 있을 텐데….
강이 깊어지면, 저렇게 돌을 퍼 나르면 나는 어떻게 그림을 그리지?

늦둥지에 눈이 많이 왔다. 지금도 온다. 어제 마당에서 돌을 주워 들었다.
며칠은 그림을 그릴 수 있다.
감사합니다.

친구가 보내준 빵 한 조각, 초코릿 두 개, 작은 물 한 병.
가방에 넣어 가지고 집 앞에서 돌을 줍는다.
아래 마당까지 느린 걸음으로 내려가 아직은 찬 기운 가득한 돌을 줍는다.
감사합니다.

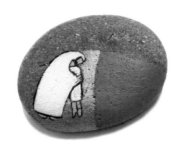

이웃에 사는 장로님이 어제 그림 그리라고 예쁜 강 돌을 한가득 가져다 주었다.
고맙다.
어제 선물 받은 돌을 깨끗이 씻었다.
예쁘다.

선한 장로님이 친구랑 오셔서 강돌, 산돌 한 푸대 쏟아놓고 가셨다.
돌, 예쁜 돌.
돌 주우러 안 다녀도 한참 그릴 수 있겠다.

또, 매일, 줍고, 그리고.
그려 놓은 돌. 그림 … 사진을 찍었다.
하나님, 감사합니다.

<div align="center">

2023년 6월

김 현 숙

</div>

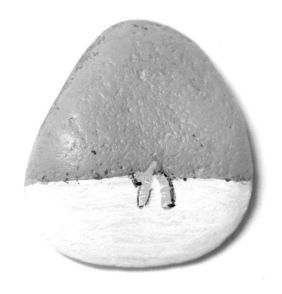

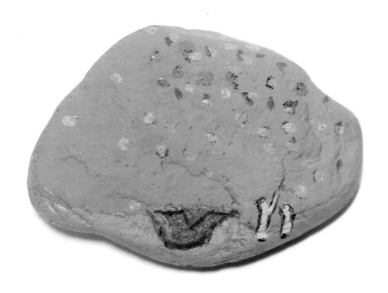

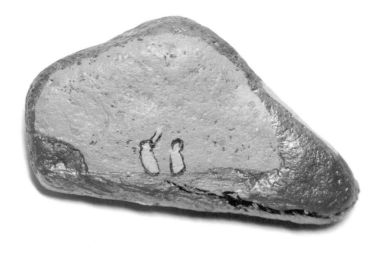

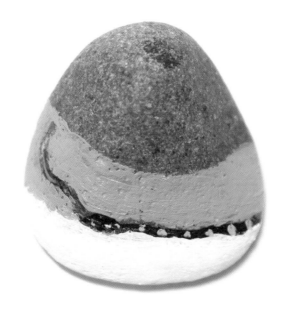

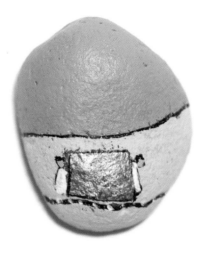

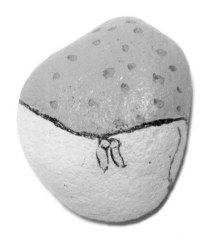

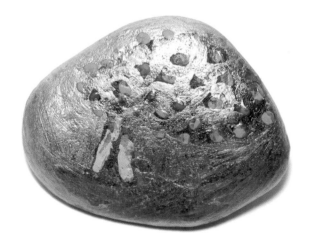

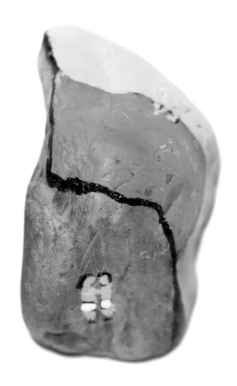

아이, 부끄러워

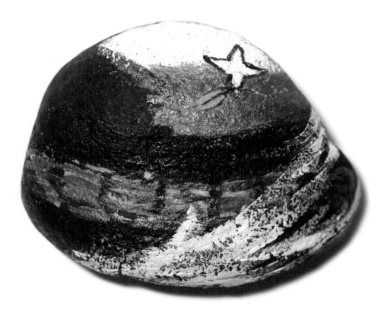

노아의 방주

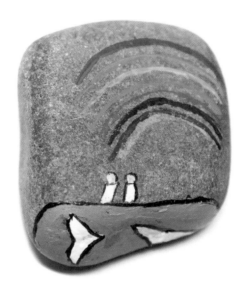

무지개 언약

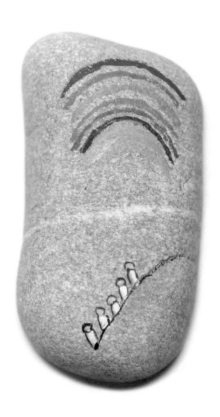

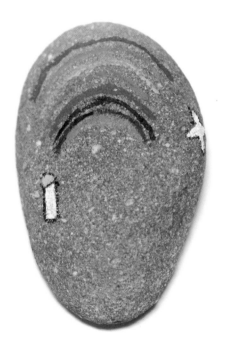

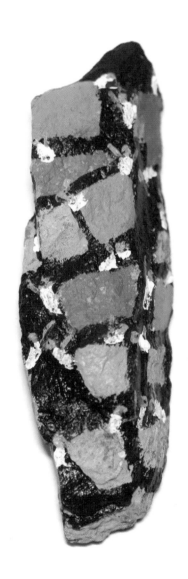

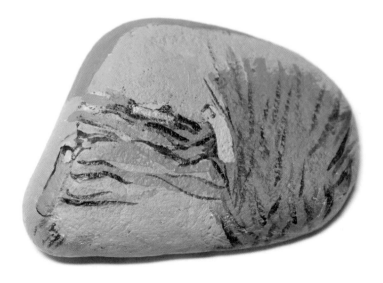

강가에서

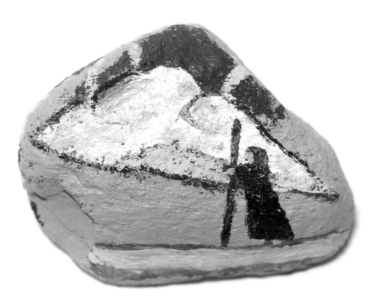

출애굽

출애굽, 광야에서

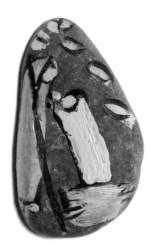

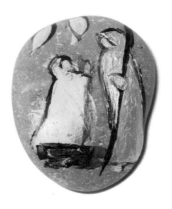

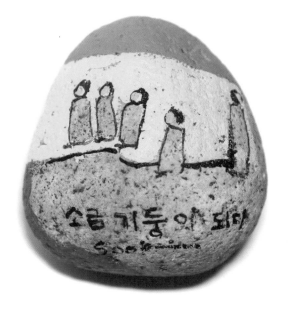

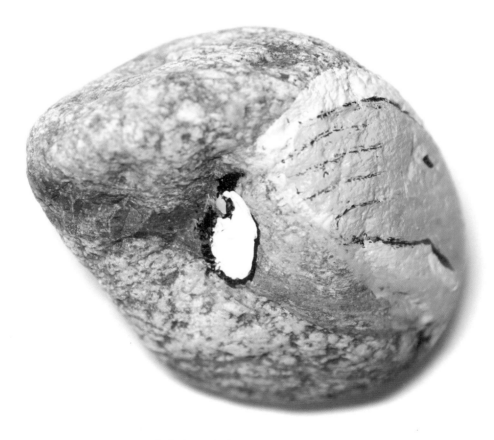

큰 바위에 숨기시고 주 손으로 덮으시네

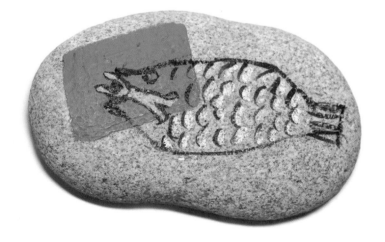

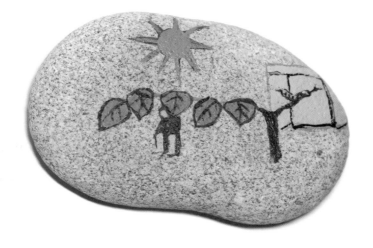

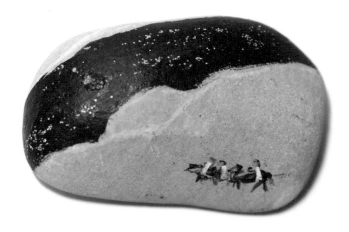

먼 길

동방박사

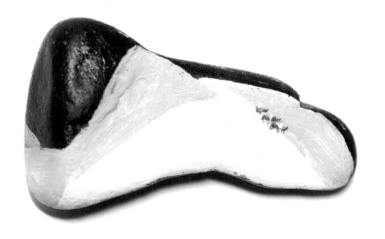

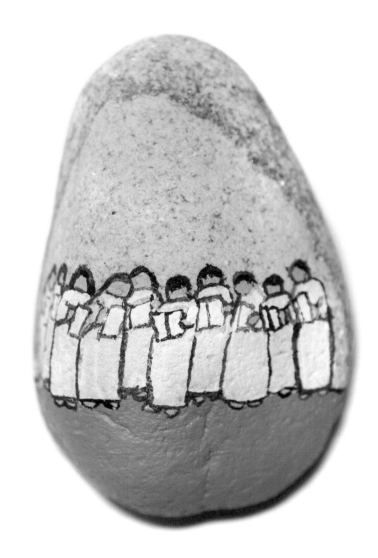

주 찬양 하여라

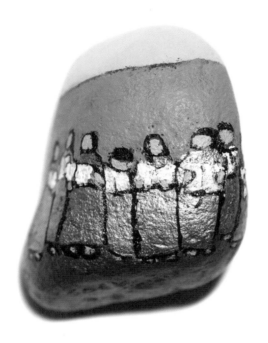

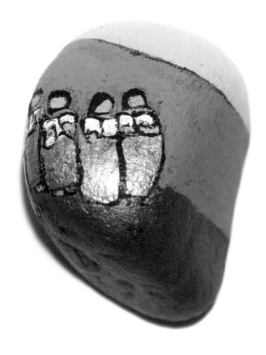

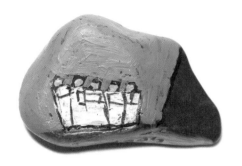

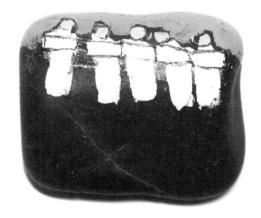

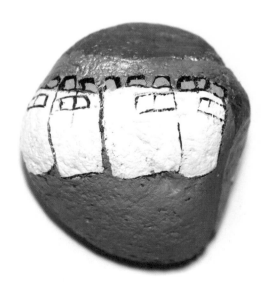

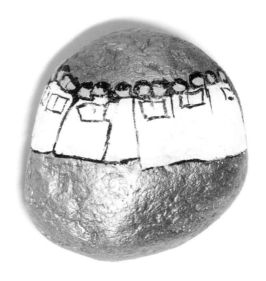

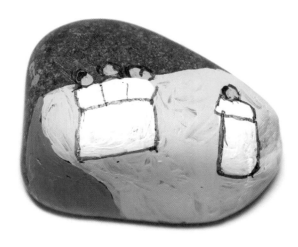

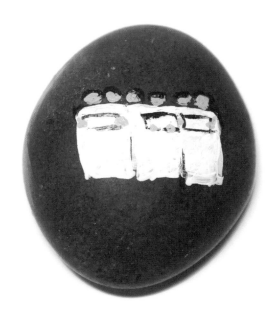

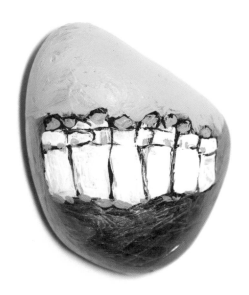

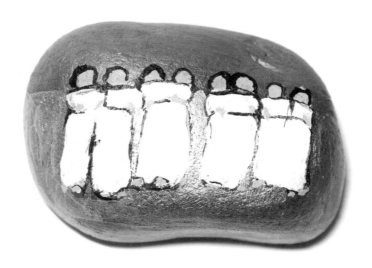

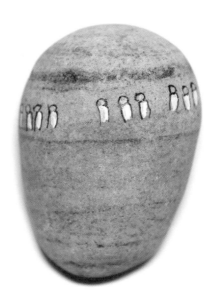

예루살렘으로

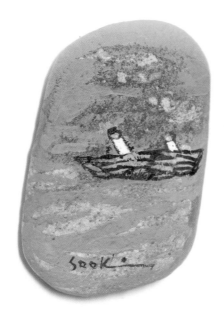

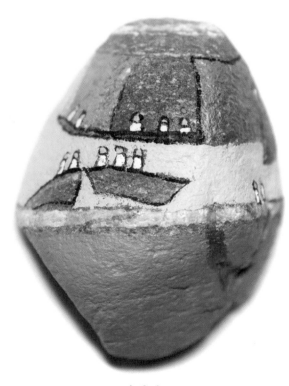

갈릴리

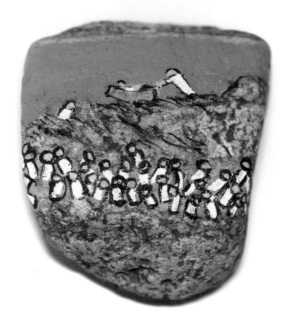

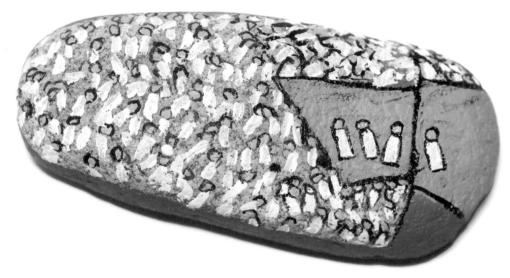

마가의 다락방

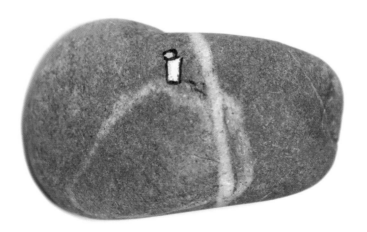

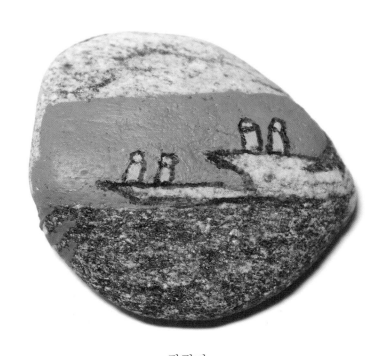

갈릴리

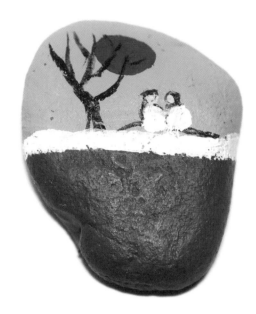

만남

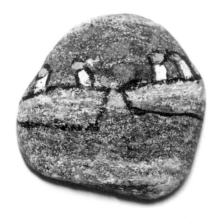

갈릴리

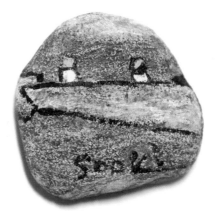

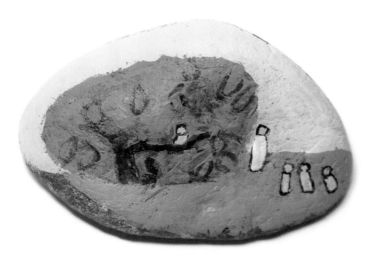

삭개오를 부르시다

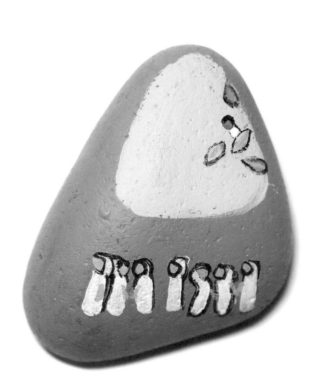

수줍은 삭개오

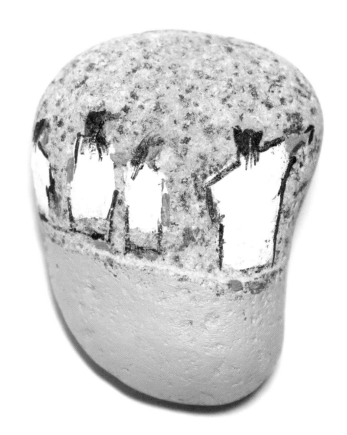

나를 따르라

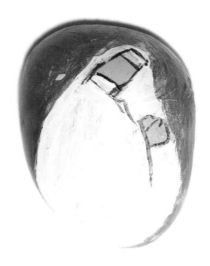

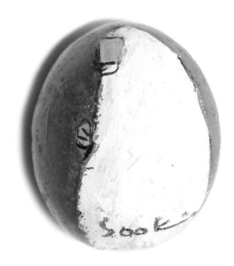

내 뜻대로 마옵시고

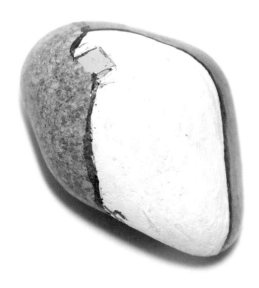

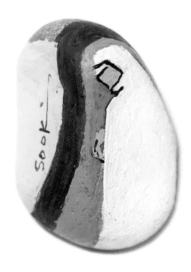

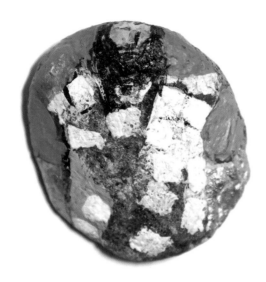

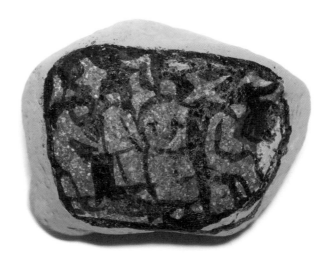

우리의 죄를 대신하여

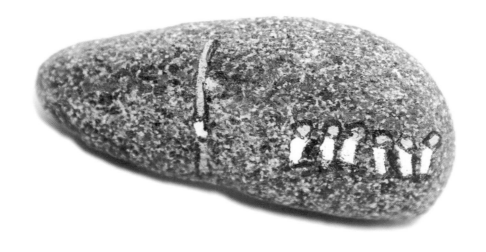

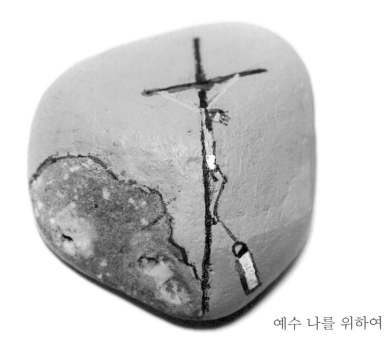

예수 나를 위하여

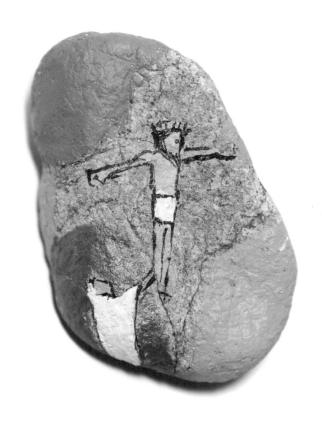

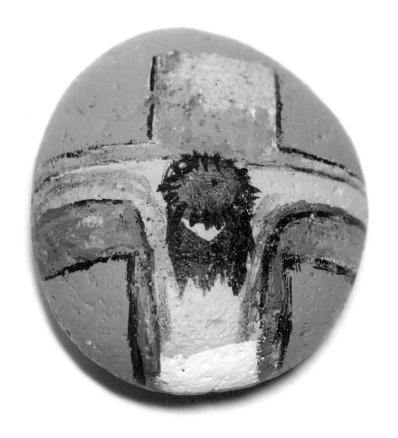

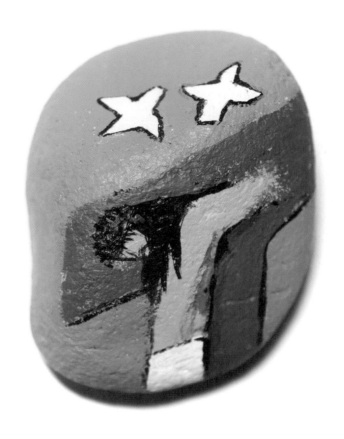

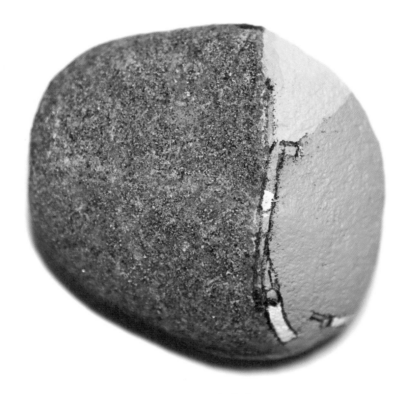

상처를 만지다

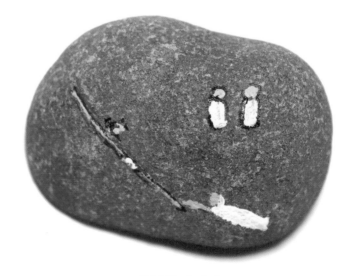

상처를 만지다

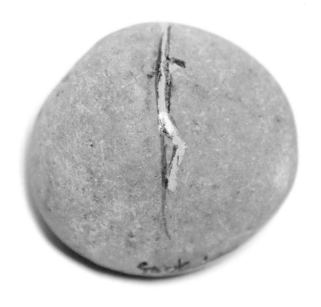

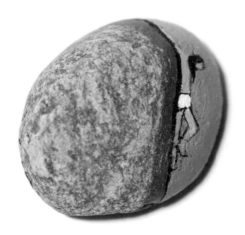

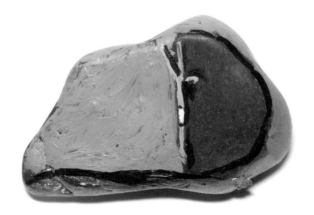

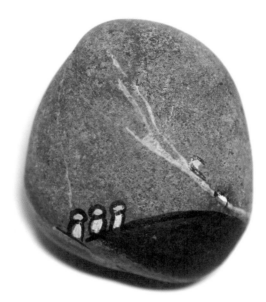

마리아

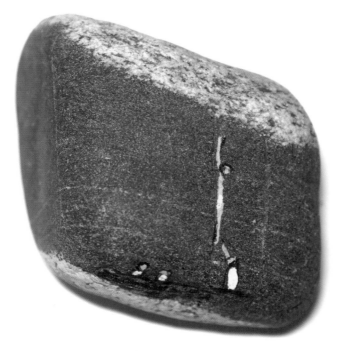

상처를 만지다

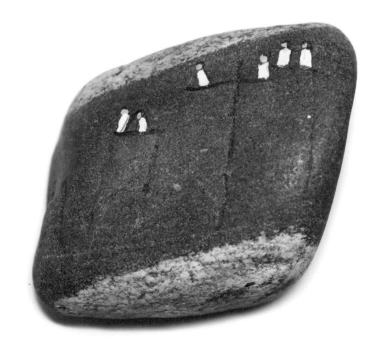

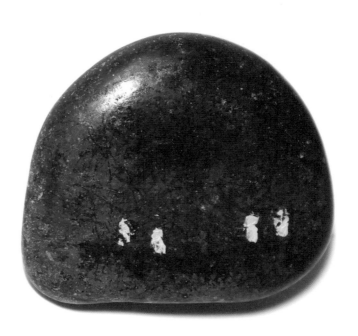

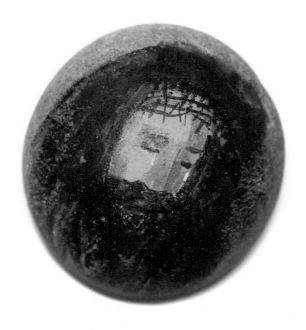

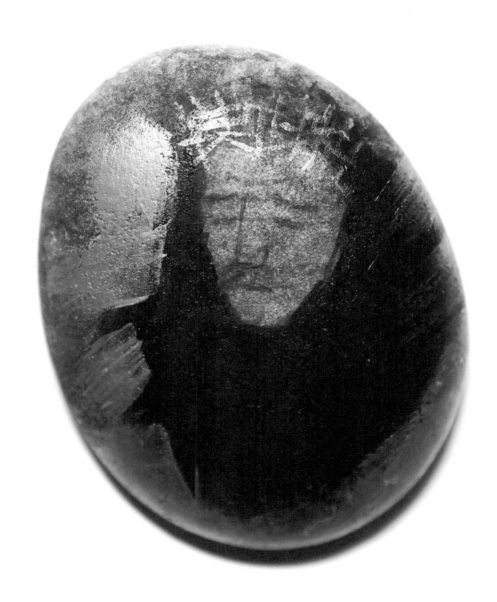

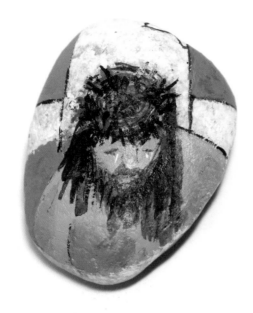

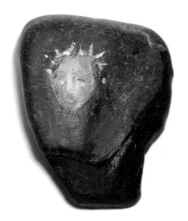

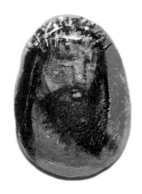

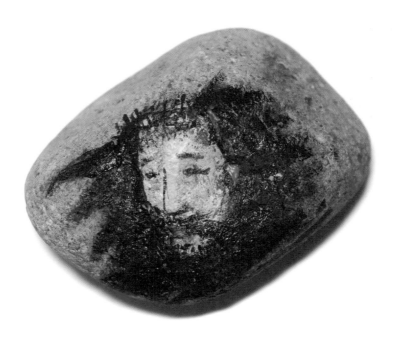

십자가에서 웃으시는 예수님

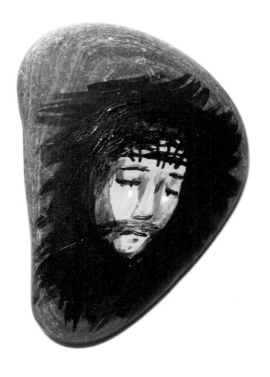

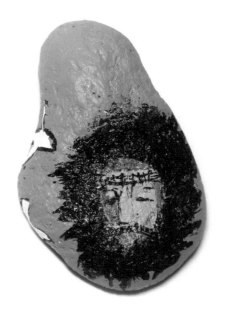

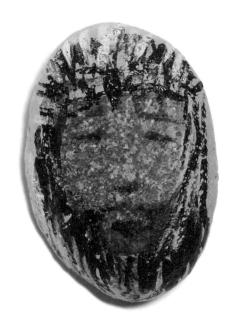

도마야 만져보라

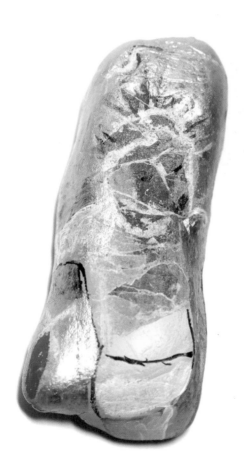

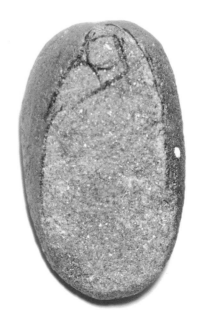

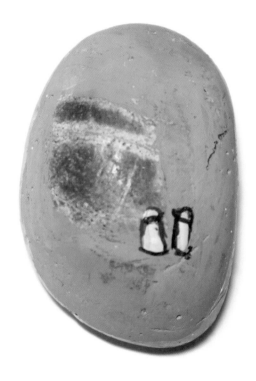

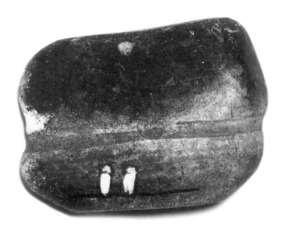

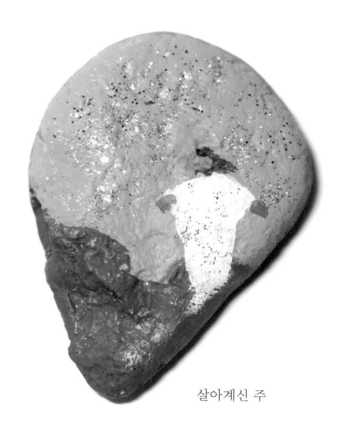

살아계신 주

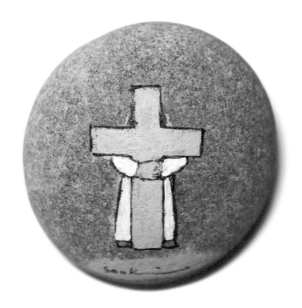

꼭 잡고 의지하며 나아갑니다

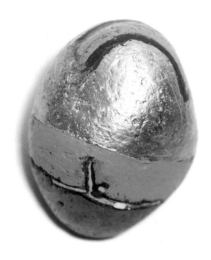

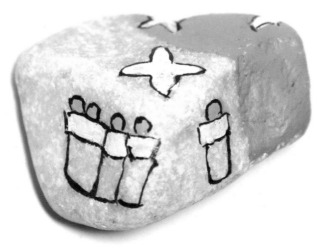

성령이 오셨네

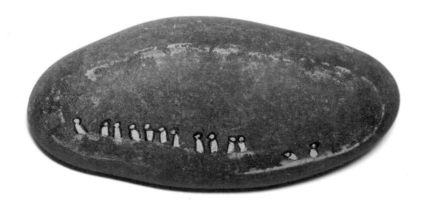

베들레헴으로

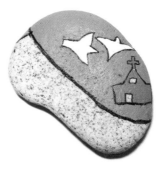

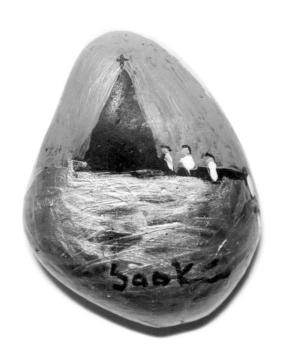

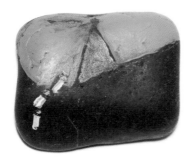

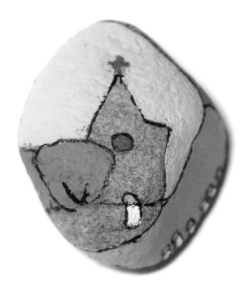

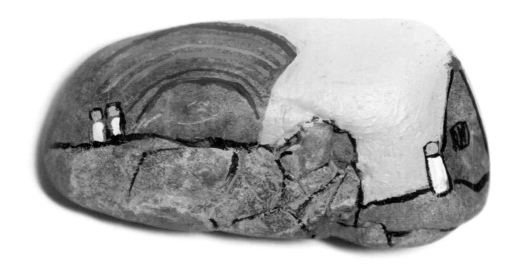

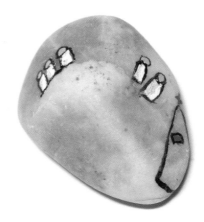

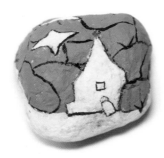

함께 가자

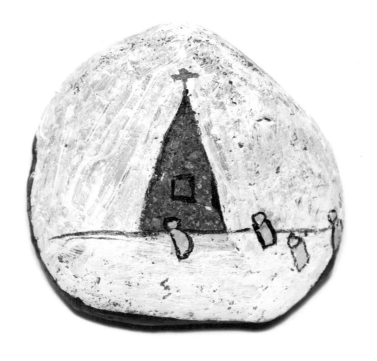

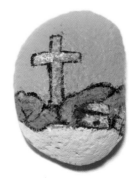

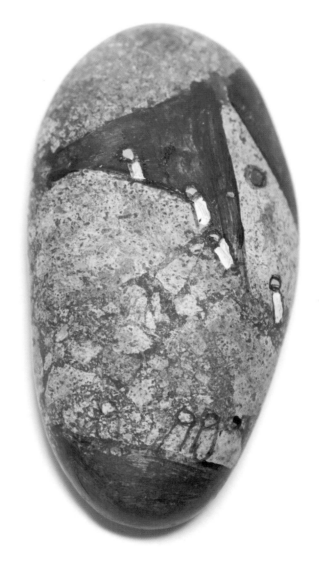

태산을 넘어 험곡에 가도

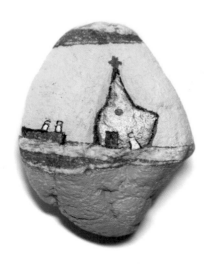

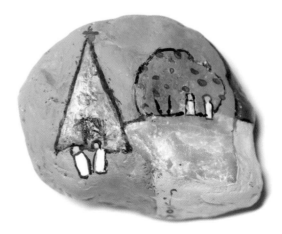

믿음의 동산

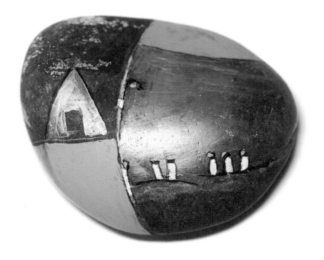

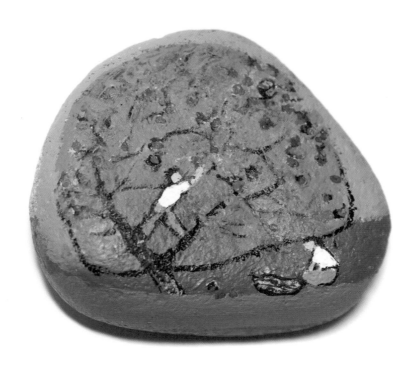

받은 복을 세어보아라

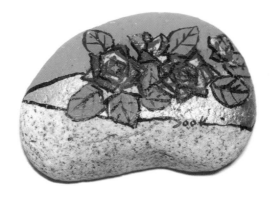

황무지가 장미꽃같이

아기 예수

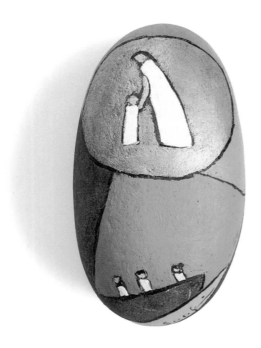

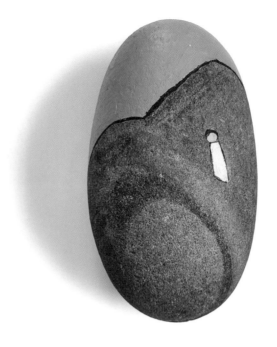

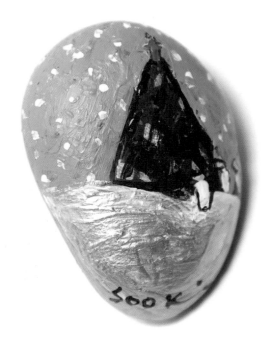

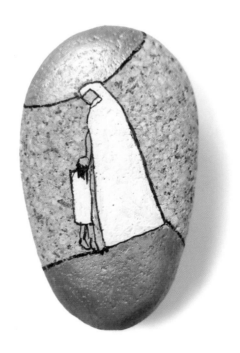

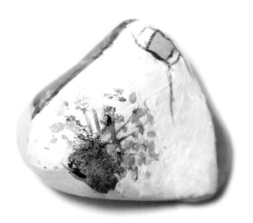

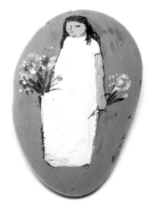

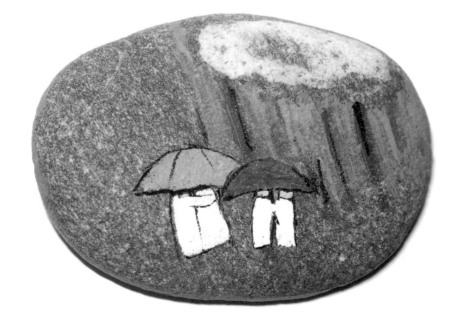

서로 의지하며

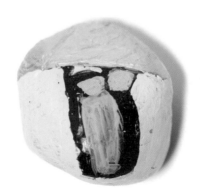

우산이 되어 줄게

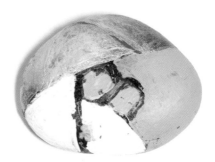

이리 오렴

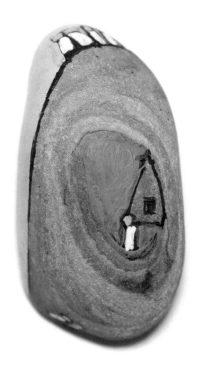

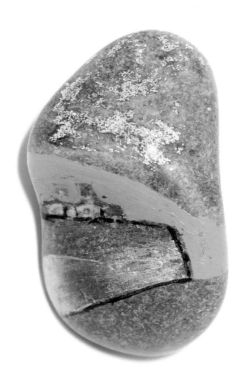

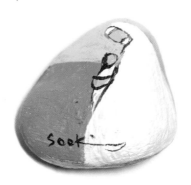

나를 꼬옥 안아주세요

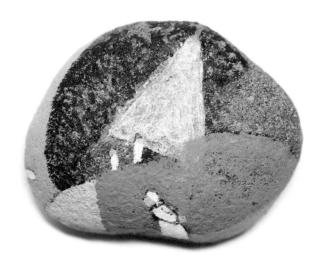

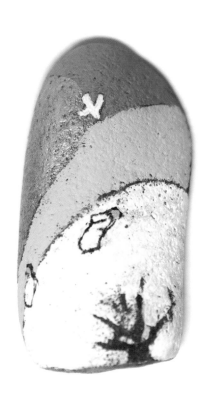

순례자의 길

주여, 이땅을 지켜 주소서

돌에 그리는 말씀

초판 1쇄 발행 2023년 7월 10일

ⓒ김현숙 2023
ISBN 979-11-87317-16-6 (13650)

펴낸곳 한스북스
등록 제301-2011-205호(2011. 11. 15)
주소 서울시 중구 퇴계로32길 24 예장빌딩 301호
전화 02-3273-1247